중1때 과학쌤이셨던 글리슨 선생님,
문제집에 낙서 좀 하지 말라고 그러셨죠?
제가 지금 어떻게 됐나 봐 주세요!

문제집에 낙서하는 저를 보고도 잔소리하지 않으셨던
부모님께 그저 감사합니다.

생각 안 하기 연습

지은이 타마라 마이클
옮긴이 지식노마드 편집부

1판 1쇄 인쇄 2025년 3월 31일
1판 1쇄 발행 2025년 4월 8일

펴낸곳 (주)지식노마드
펴낸이 노창현
본문 및 표지 디자인 박재원
등록번호 제313-2007-000148호
등록일자 2007. 7. 10

(04032) 서울특별시 마포구 양화로 133, 1201호(서교동, 서교타워)
전화 02) 323-1410
팩스 02) 6499-1411
블로그 https://blog.naver.com/knomad
이메일 knomad@knomad.co.kr

값 9,800원
ISBN 979-11-92248-29-5 13650

생각 안 하기 연습

하루 10분
낙서 테라피

타마라 마이클 지음

지친 하루에
작은 평온과
쉼이 되기를

이 책을 선택했다면 아마 당신은 둘 중 하나일 거예요. 그림 그리기를 좋아하는 사람이거나 번아웃된 상태라 쉼이 간절한 사람이거나. 이도 아니면 그저 호기심에서 집어든 거겠죠. 어떤 이유든 좋아요. 이 책을 만났으니까요. '나는 그림과는 아무 상관 없는데 괜찮을까?' 혹시 이런 생각이 드나요? 이 책은 아티스트나 예술 평론가, 미술 전문가를 위한 게 아니에요. 업무에서, 일상에서, 사람 사이에서 받은 스트레스로 심신이 지친 사람을 위한 거예요.

어렸을 적 스케치북, 벽, 책을 가리지 않고 내 멋대로 그림을 그렸던 때를 기억하나요? 색칠놀이는 어떤가요. 선 밖으로 색이 삐죽 튀어나와도 즐겁기만 했죠. 눈치볼 것도 신경쓸 것도 없고 나 자신조차도 잊었던 시간이었어요. 이때의 자유로움과 평온과 쉼을 다시 느끼고 싶지 않나요? 스마트폰·컴퓨터·텔레비전 화면에서 벗어나 잠시라도 고요한 시간을 갖

고 싶지 않나요? 종이 위에 무언가를 그리고 끄적였던, 그 사각거리는 느낌이 그립지 않나요? 그렇다면 이 책 아무데나 열어 보세요. 자유롭게 그림을 그릴 수 있는 세계로 초대받을 거예요. 낯설지만 멋진 제안을 받게 될 텐데, 그대로 해 보세요. 스트레스는 저멀리, 어느새 당신과 그림만 남을 거예요.

무슨 일이든 시작이 가장 어려운 법이죠. 깊이 생각하지 말아요. 그냥 그려 봐요. 누구에게 보여줄 것도 아니잖아요. 당신이 준비할 건 약간의 시간과 작은 공간이에요. 그런 다음 조용한 음악을 트는 거죠. 이걸로 낙서 준비는 다 끝난 거예요. 매일 일정 시간을 정해 이 책과 함께해 봐요. 좋은 마음챙김 습관이 생길 거예요.

낙서 효과

스트레스는 건강에 가장 대표적인 적이에요. 탈진, 번아웃, 면역력 저하를 일으키죠. 낙서 관련 초기 연구결과에 따르면 낙서를 하면 뇌에 보상시스템이 활성화되어 몸 속 스트레스 호르몬을 줄일 수 있어요.

예술은 무의식에 억압되어 있는 복잡한 감정과 정서를 감지하도록 도와준대요.

그림 그리기가 기억력을 향상시킨다는 연구결과도 있어요.

그림 그리기는 특정 문제, 실수, 걱정을 곱씹는 괴로움에서 벗어나게 하고 원치 않는 생각을 차단하는 데 도움을 줘요.

낙서 도구

딱히 도구랄 게 없어요. 연필만 있어도 되요. 물론 원하면 색연필, 크레파
스도 상관없어요. 잉크펜이나 형광펜을 사용할 분은 이 책 맨 마지막 페
이지에 슬쩍 테스트해 보세요. 종이질과 잘 어울리는지 말이죠.

연필

크레파스

펜

형광펜

패턴 소개

낙서하는 데 도움될 만한 몇 가지 패턴을 소개해요.

아주 힙한 삼각형을 만들어 볼래? 색칠도 하고.

예쁜 거 말고
못생긴 스웨터를
만들어 줘.

순서대로 따라 그려 봐.

제멋대로 생긴 녀석들을 방사형 무늬로 채워보는 건 어때?

혹시 지루한 회의 중이야? 아님 무의미한 전화통화 중? 여기에 아무거나

끄적이면서 기분전환해 봐. 오디오북 들으면서 낙서해도 되고.

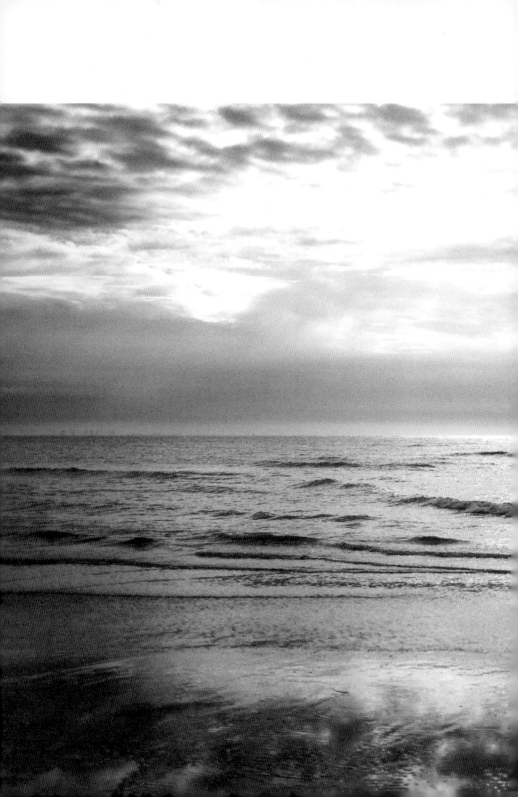

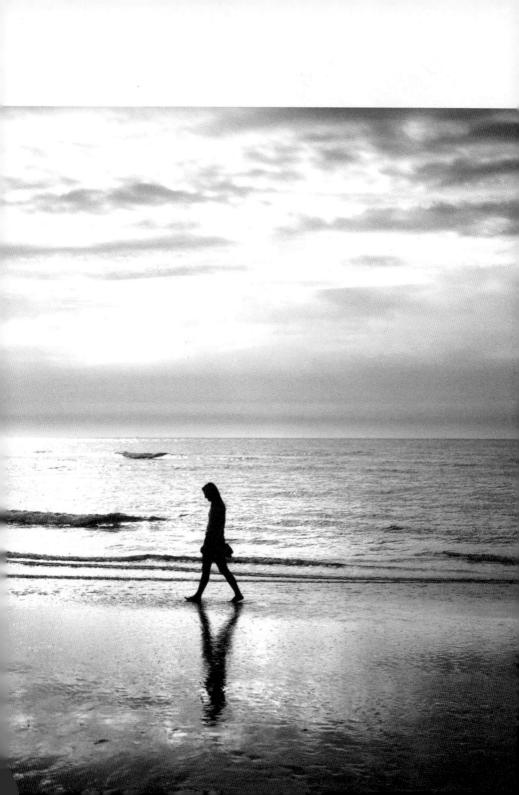

네 멋대로 그리는 시간이야.
어떤 모양을 만들어도 좋고, 의미 없는 선을 그어도 좋아.
패턴은 안 되냐고? 당근 환영이지.
조건은 하나. 마음에 떠오르는 대로 그릴 것.

다음 세 가지 모양으로
이 페이지의 테두리를 장식해 봐.

먼저 구불구불한 선 하나를 그려 봐. 다른 사람이 그려 주면 더 좋고.
이 선으로 아무 그림이나 완성시켜 볼래?

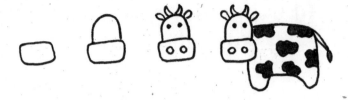

초원에서 풀 뜯는 아기 젖소를 떠올리면서 여기저기 그려 넣어 봐.

이 투박한 녀석들에게
멋진 포장지를 입혀 줄래? 선물 줄 거거든.

솜털 같은 구름을 여기저기 수놓아 봐.

장미 열두 송이로
근사한 꽃다발을 만들어 줘.

별 하나하나를 멋진 패턴으로 채워 줘.

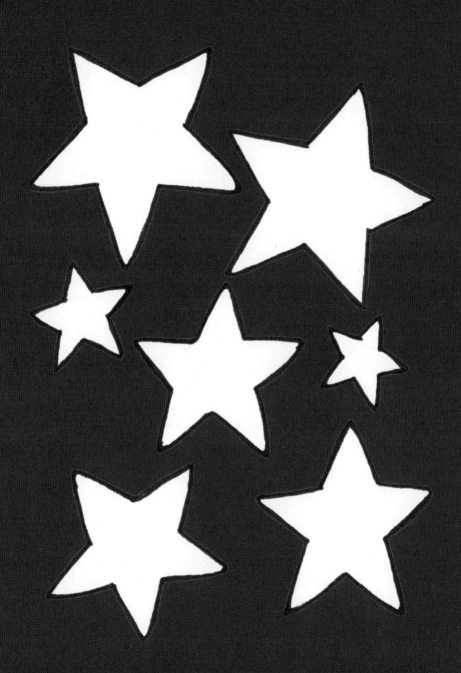

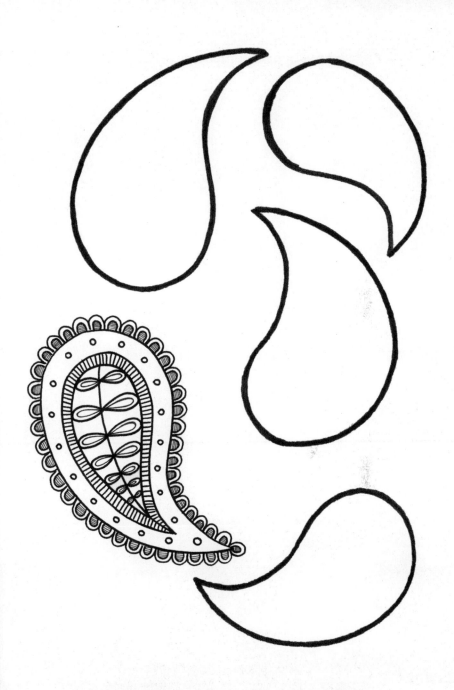

페이즐리에 문양 좀 넣어 줄래?

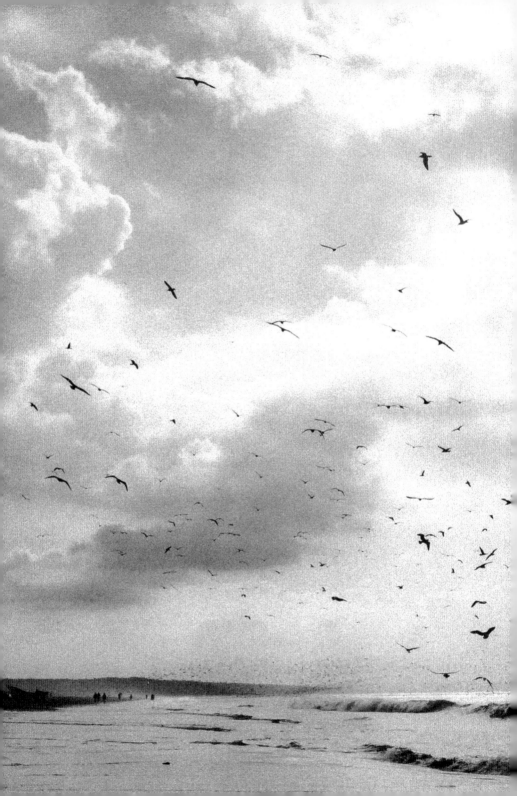

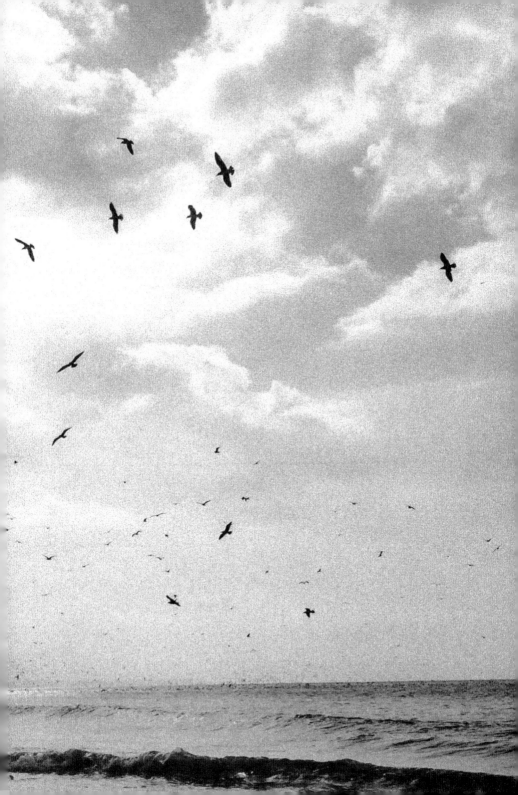

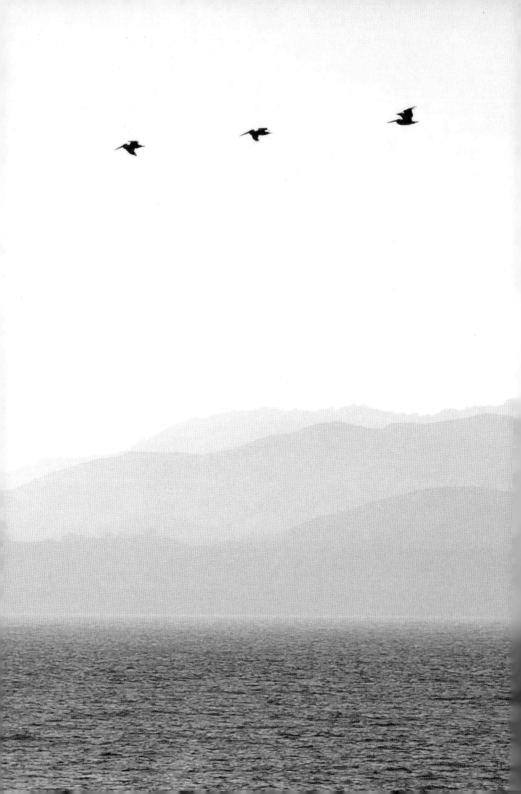

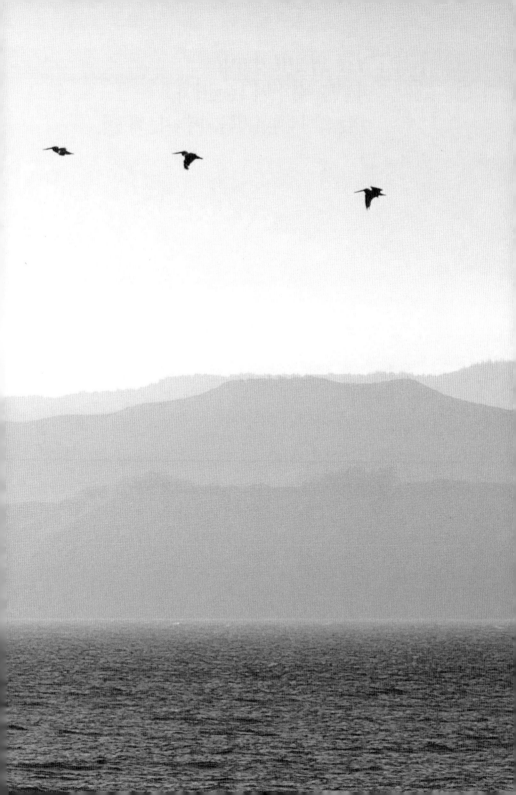

점으로 그림 그려본 적 있어?
완성작을 떠올리면서 콕콕 찍어 봐.
그리고 누군가에게 이 점들을 이어 보라고 해 보자.

귀염둥이 무당벌레를 여기저기에 그려 봐.

세상에 없던 피자 출시! 올리고 싶은 토핑 모두 그리기.

'사랑'하면 뭐가 생각 나? 그걸 그려 줘.

로켓선, UFO 타고 우주여행 가자!
가족, 친구, 댕댕이도 탈 수 있도록 많이 그리자.

중앙에 아주 작게 아무거나 하나 그려 볼래?
그런 다음 테두리를 겹겹이 둘러싸면서 점점 크게 그려 봐.
동심원이 퍼져가듯이 말이야. 페이지가 꽉 차면 완성!

재미를 더하고 싶어? 각 겹마다 패턴을 넣어 봐.

아기 펭귄에게 털모자와 벙어리 장갑, 머플러를 씌워 줘.

얇게 썬 수박으로
페이지 가장자리를
장식해 줘.

알고 있는 버섯을 모두 그려 봐.

"흥"하면 가장 먼저
뭐가 생각 나?
그걸 그려 줘.

램프를 문질러 봐.
너의 요정 '지니'는 어떻게 생겼니?

아, 눈부셔~ 선글라스 디자이너가 되어 보자.

큰 원, 작은 원으로 마음껏 채워 봐.

 네모난 꽃으로 가득찬 정원을 만들어 보자.
색을 입혀도 좋아.

별 모양을 순서대로 따라 그려 봐.

이 녀석은 여기까지 어떻게 왔을까?
점선으로 비행경로를 보여 줘.

아래 모양을 이용해 새로운 문양을 만들어 볼래?

힌트: 모양을 접어도 보고, 꼬아도 보고, 겹쳐도 보고, 크기를 줄이거나 키워도 보기.

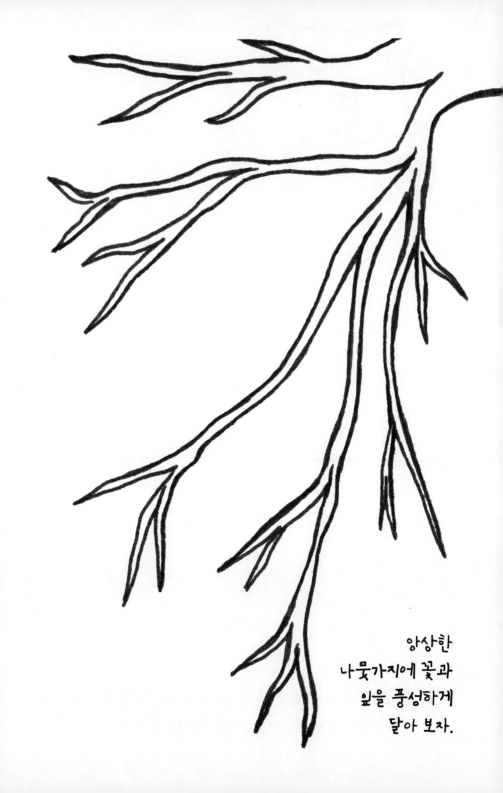

앙상한
나뭇가지에 꽃과
잎을 풍성하게
달아 보자.

앗, 선이 끊어졌네. 다시 이어서 이 공간을 꽉 채워 줘.
단, 펜을 떼지 말고 한 번에!

그림처럼
대각선을 기준으로
곡선을 차곡차곡
쌓아 봐.

라지 사이즈 팝콘 주문~!
넘치도록 가득 담아주세용.

선을 끊지 말고 이어 그려 봐.
여길 다 채울 때까지. 아무 생각없이.

문양을 따라 그려 줘.

여기 포장지가 있어. 멋진 도안으로 디자인해 줄래?

칸마다 다른 꽃을 그려 보자.
물론 네 맘대로.

손바닥을 여기 올려 놓고 윤곽을 따라 그려.
그리고 네가 끼고 싶은 반지를 디자인해 보는 거야.

넘실대는 이 문양을 완성해 줘.

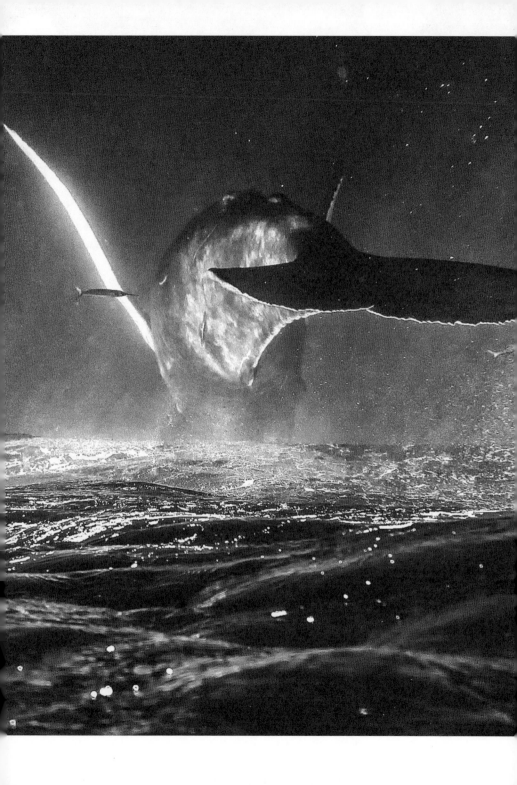

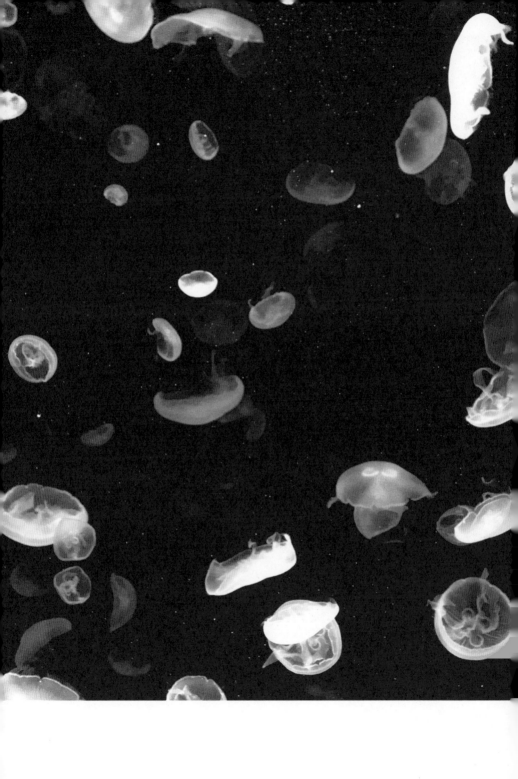

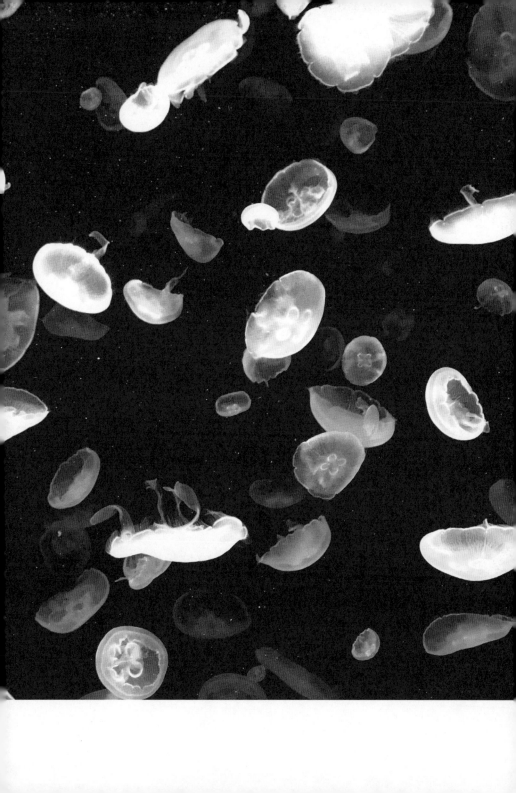

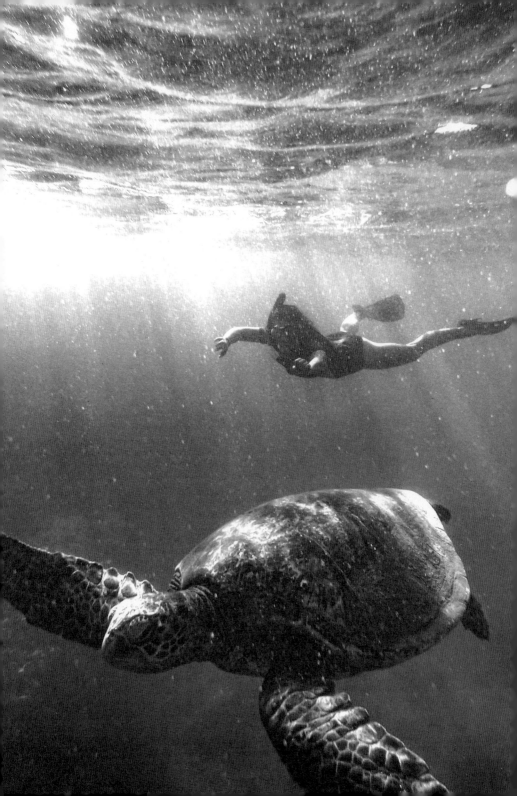

스프링과 하트를 이어 그려 보자.
한쪽 가장자리에서 시작해 다른 한쪽 끝을 향해 거침없이 가 보자.

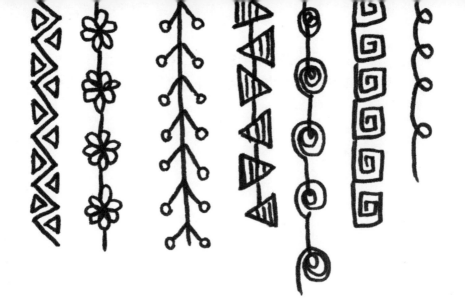

창문에 발을 늘어뜨리려고 해. 바닥까지 내려오도록 그려 줘.

세모와 네모로 가득 채우고 색칠까지 해 보자.

세상에 하나밖에 없는 나만의 스케즈를 디자인해 봐.

여기 4개 화분이 있어.
식집사가 되어 희안하게 생긴 식물을 심어 봐.

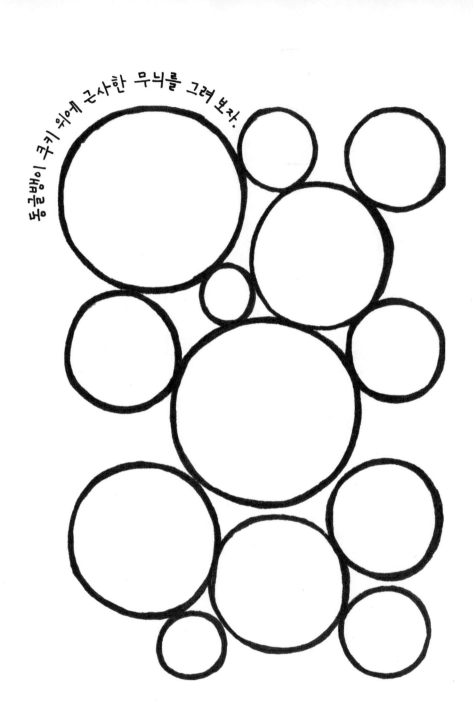
동그란 쿠키 위에 근사한 무늬를 그려 보자.

한 번도 떼지 말고 선 하나로 얼굴 하나를 만들어 봐.

형광펜으로 구불구불한 선이나 모양을 여러 개
그린 다음 사인펜이나 볼펜 등으로
테두리를 따라 덧그려 봐.

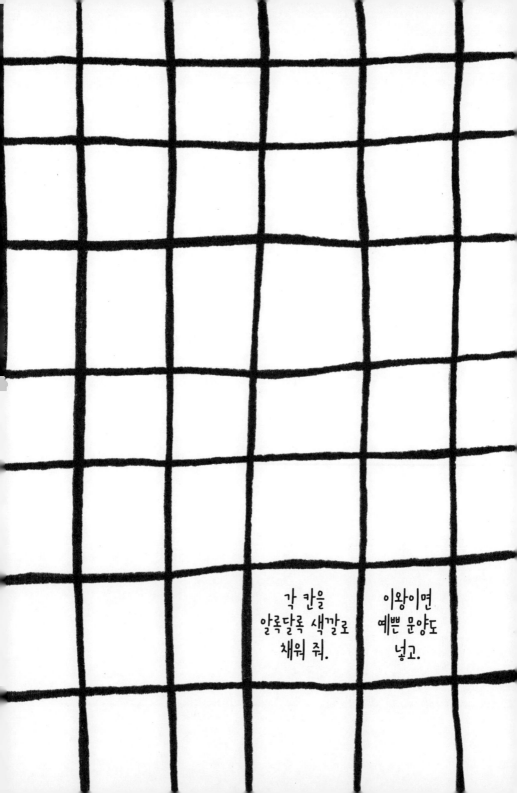

각 칸을
알록달록 색깔로
채워 줘.

이왕이면
예쁜 문양도
넣고.

가지각색의 나뭇잎으로 이곳을 수놓아 보자.

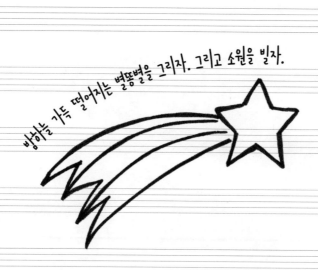

밤하늘 가득 떨어지는 별똥별을 그리자. 그리고 소원을 빌자.

너의 호흡을 그려볼 거야. 숨을 들이쉴 때 위쪽으로 선을 그리고,
내쉴 때 아래로 그려 봐.
이곳이 너의 호흡 흔적으로 가득찰 때까지.

혹시 심란하니? 네 마음이 어떤지 그림으로 말해 줘.

이제 편히 숨 쉬어 봐.

잎맥을 따라 나눠진 공간 보이지? 각각 다른 무늬로 채워 보자.

오늘은 치팅 데이!
먹고 싶은 음식으로 잔뜩 채우렴.

꽃을 그리되 삼각형만 사용해 보자.

이름하여 삼각형 꽃!

언덕 넘어 언덕이라고나 할까.

겹겹이 이어지는 언덕을 저 멀리까지 그려 줘.

두 점을 곡선으로 이어서 등을 만들자.
예쁜 색으로 칠하면 얼마나 더 초롱초롱할까.

너는 어떤 패턴을 볼 때 편안함을 느끼니? 그걸 그려 줘.

너만의
머그잔을
디자인해 봐.

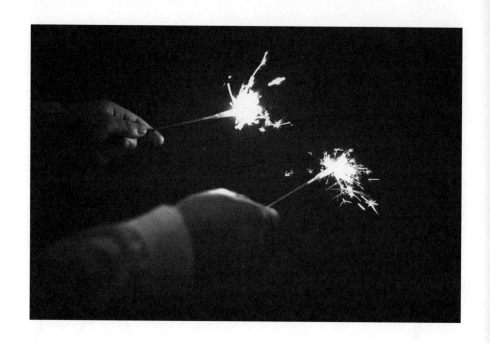

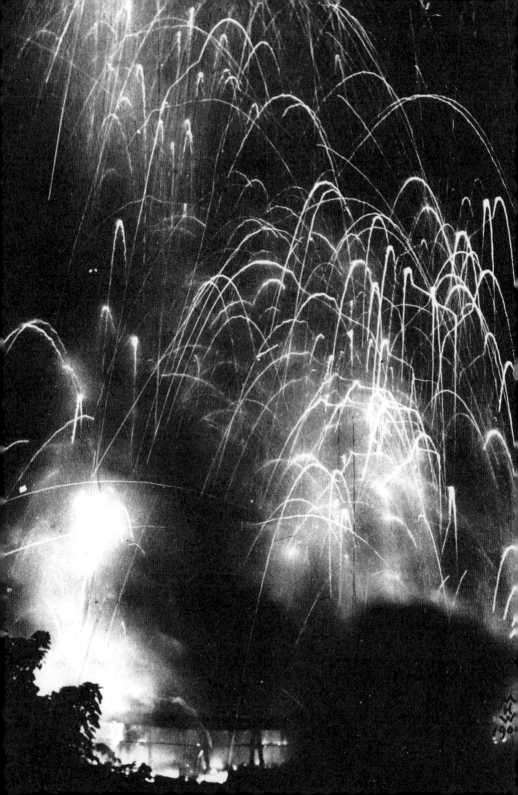

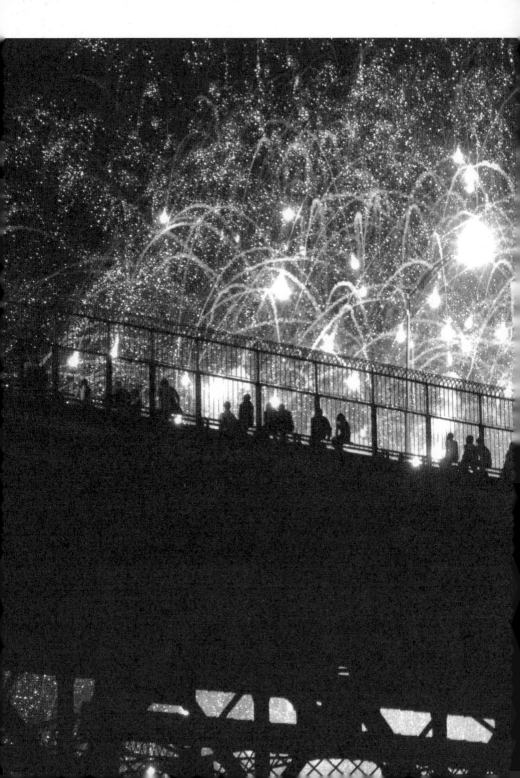

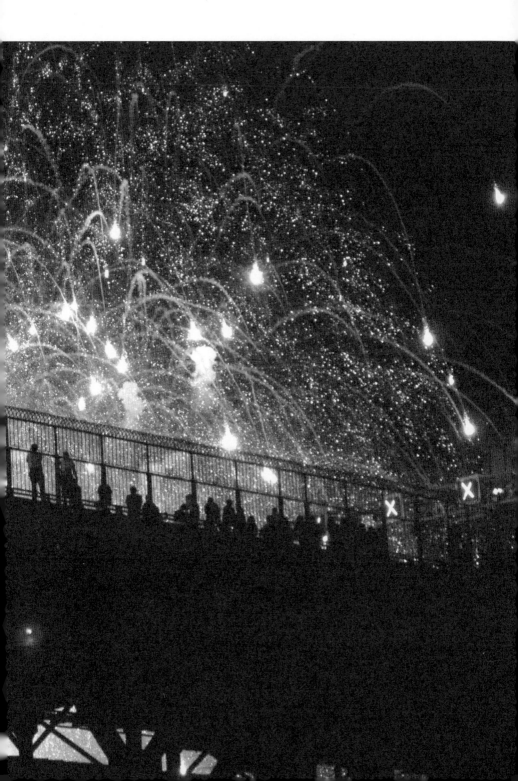

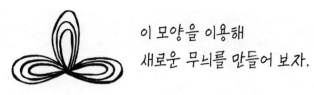

이 모양을 이용해
새로운 무늬를 만들어 보자.

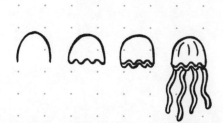

물 위로 떠오르는 해파리들을 마음껏 풀어봐 봐.

펜을 떼지 않고 한 번에 집을 그릴 수 있어?

각 칸을 저마다의 패턴으로 채워 볼래?

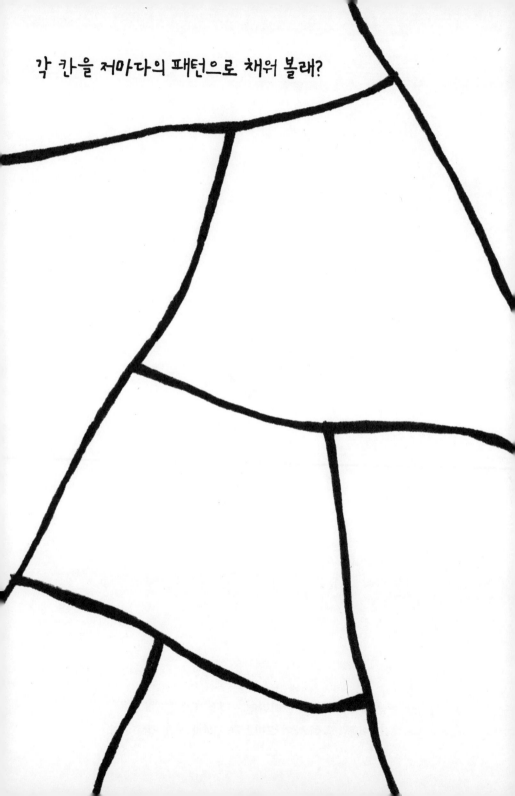

하트 테두리를 둘러싸면서 점점 크게 덧그려 봐.
이곳이 꽉 찰 때까지. 그리고 각 겹마다 색을 입혀 주자.

통통 튀는 스프링을 가득 그려 봐.

깃털마다 색다른 무늬를 입혀 줘.

두 패턴을 교대로 이어가며 격자판을 완성해 보자.

아래 점을 선 하나로 모두 연결해 봐.
이으면서 생긴 도형은 색을 칠하거나 문양을 넣는 거지.

여기 있는 삼각형 소용돌이 모양을
다양한 크기로 여기저기 배치해 봐.

아침에 눈 떠서 마시는
모닝 음료를 그려 볼래?
커피, 차, 주스 뭐든지.

산이 있는데 꼭대기만 눈으로 덮여 있어. 그리고 어떤 사람이
산꼭대기에 서 있네. 이 모습을 그려 보자.

갯벌 여기저기 삐죽 나오는 아기 게가 참 귀여워. 더 많이 그려 줘.

좋아하는 음악을 들을 때 느껴지는 감정과 생각을

직선, 곡선, 도형 등으로 보여 주면 좋겠어.

이 패턴을 쭉 이어서 그려 봐.

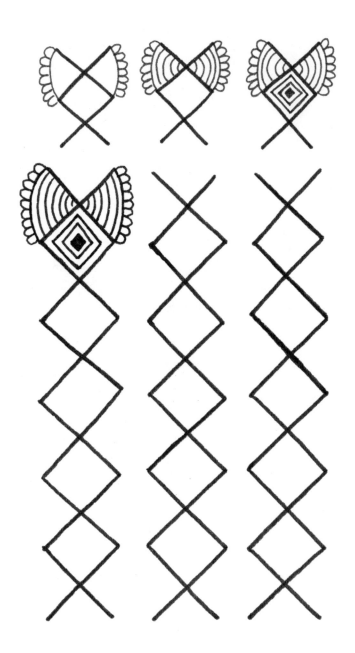

창문 앞에 앉아 있다고 생각해 봐. 뭐가 보이니?
창밖 풍경을 스케치해 줘.

너의 이름 첫 글자로 시작하는 사물 아무거나 그려 볼래?

너의 최애 음식 그려 보기.

빙글빙글~ 크고 작은 소용돌이로 여길 가득 채워 줘.

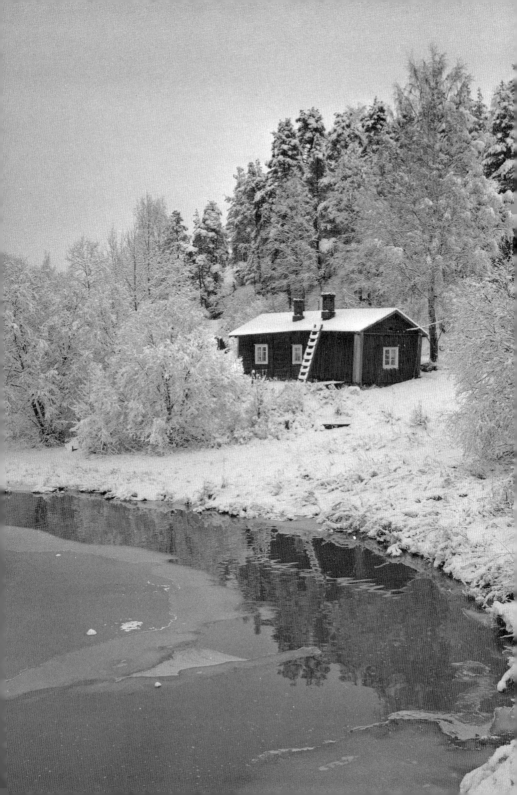

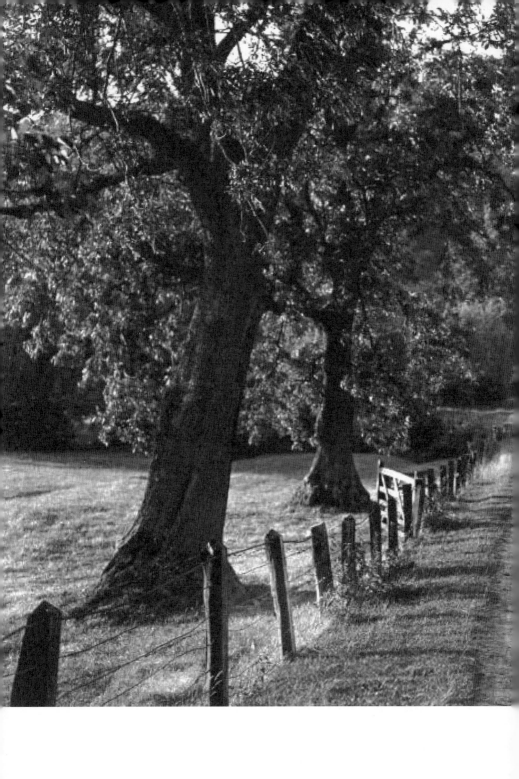

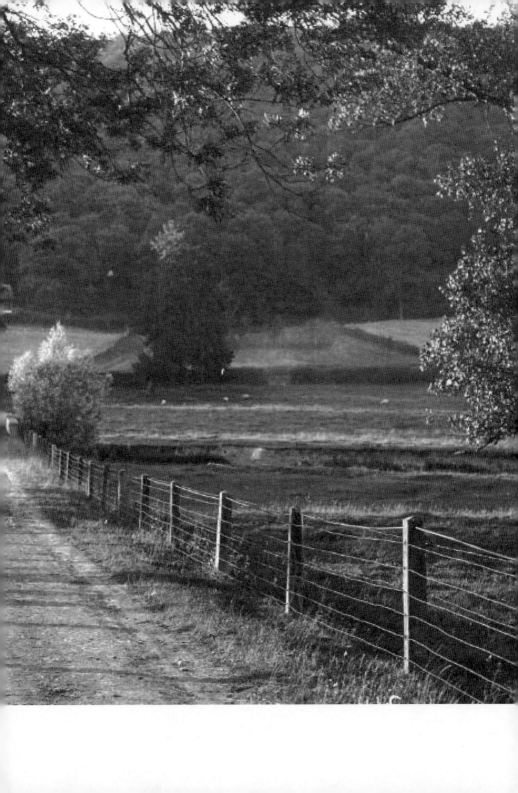

너는 어떻게 생겼니? 자화상을 그려 볼래?

이 무늬를 계속 쌓아올려 봐. 꼭대기까지.

너의 이름을 이 글씨체로 써 볼래?
그리고 윤곽선 안과 밖을 문양으로 장식해 봐.

4개 곡선을 각기 다른 문양으로 꾸며 보자.

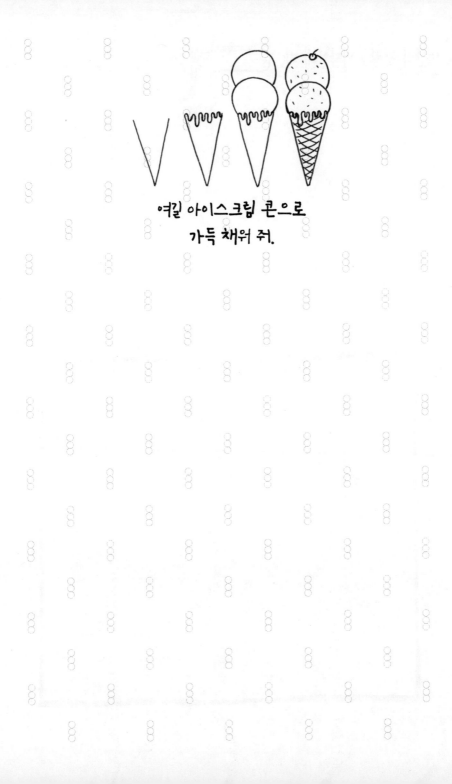

여길 아이스크림 콘으로
가득 채워 줘.

너만의 왕관을 디자인해 봐.

O, X로 네모를 채워 볼래? 단 이 둘은 서로 닿아 있어야 해.

엽서가 도착했습니다!
어떤 그림이 그려져 있을까?

세모, 네모, 사다리꼴, 원 등 다양한 도형을 그린 다음
각각에 저마다의 무늬를 넣어 보자.

물건에게도 표정이 있을 거야. 우스꽝스러운 표정이면 더 재밌겠지?

아까 파일로 됐습니다가 담는 담아 주세요.

먹어 본 햄버거 중 최고 감탄한 햄버거는 뭐야?
그림으로 그려 줘. 들어간 재료도 적어 주고.

담백한 하트도 좋지만
가끔은 예쁘게 꾸민
하트도 좋아.

세상에는 둥근 모양을 띤 것이 참 많아.
가령 피자, 베이글, 도넛도 그렇지.
생각나는 대로 그려 볼래?

한글 자음 19개를 각기 다르게 디자인한다면 넌 어떻게 할 거니?
예를 들어, 시옷(ㅅ)이면 산 모양으로 디자인할 수 있겠지.

ㄱ ㄲ ㄴ ㄷ ㄸ

ㄹ ㅁ ㅂ ㅃ ㅅ

ㅆ ㅇ ㅈ ㅉ ㅊ

ㅋ ㅌ ㅍ ㅎ

8자 모양의 고리를 계속 이어서 그려 봐. 바닥과 천장에 닿을 때까지.

'행복'하면 어떤 이미지가 떠오르니? 한번 그려 볼래?
밝은 색으로 색깔을 입혀 주면 더 행복해질 거야.

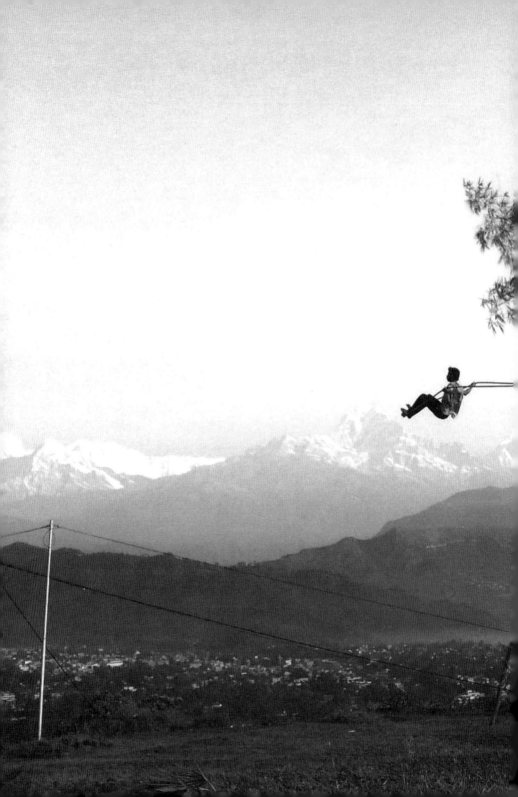

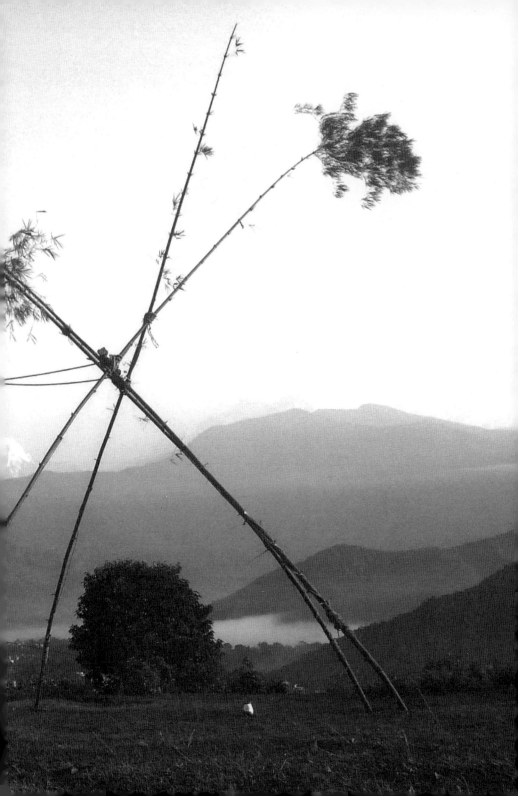

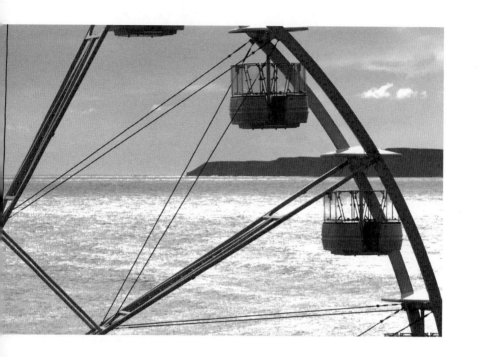

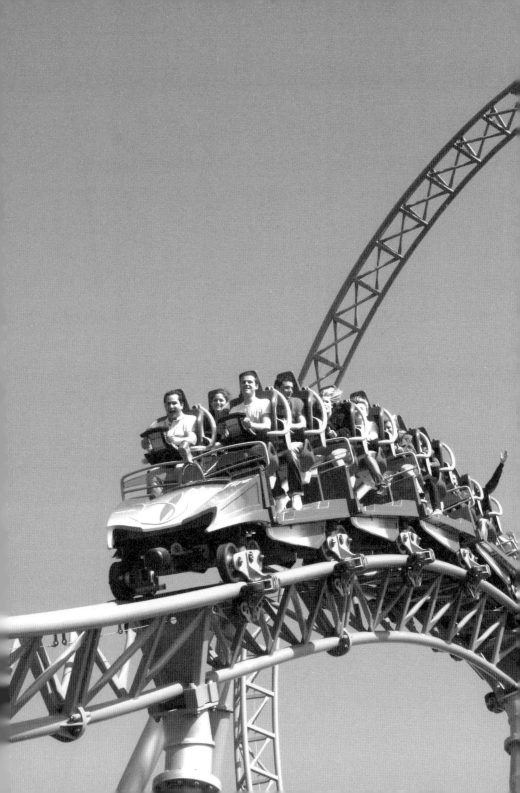

햇볕이 참 좋네. 빨래 좀 널어야겠다.

바닷가를 걷고 있다고
생각하면서
예쁜 조개껍데기를
여기저기에 그려 봐.

만약 한 나라의 최고통치자로서 국기를 만들어야 한다면 어떻게 디자인할 거니?

'나는 OO 없이는 살수 없다.'
OO에 해당하는 3가지를 그려 봐.

이 나무는 수령이 몇 년 됐을까? 그루터기에 나이테로 표시해 봐.

패턴을 이어 그려 줘. 페이지 가득.

네가 받고 싶은 생일 케이크를 직접 디자인해 줄래?
각 단마다 들어가는 재료가 뭔지도 꼭 적어 줘야 해.

생일 파티에 고깔모자가 빠지면 섭섭하지. 맛진 무늬와 색으로 고깔모자를 꾸며보자.

제가 준비한 게 더 있답니다. 들어와 보세요.